唯美
白描精选 ）红蓼
●张玉才 绘

海峡出版发行集团　福建美术出版社
THE STRAITS PUBLISHING & DISTRIBUTING GROUP　FUJIAN FINE ARTS PUBLISHING HOUSE

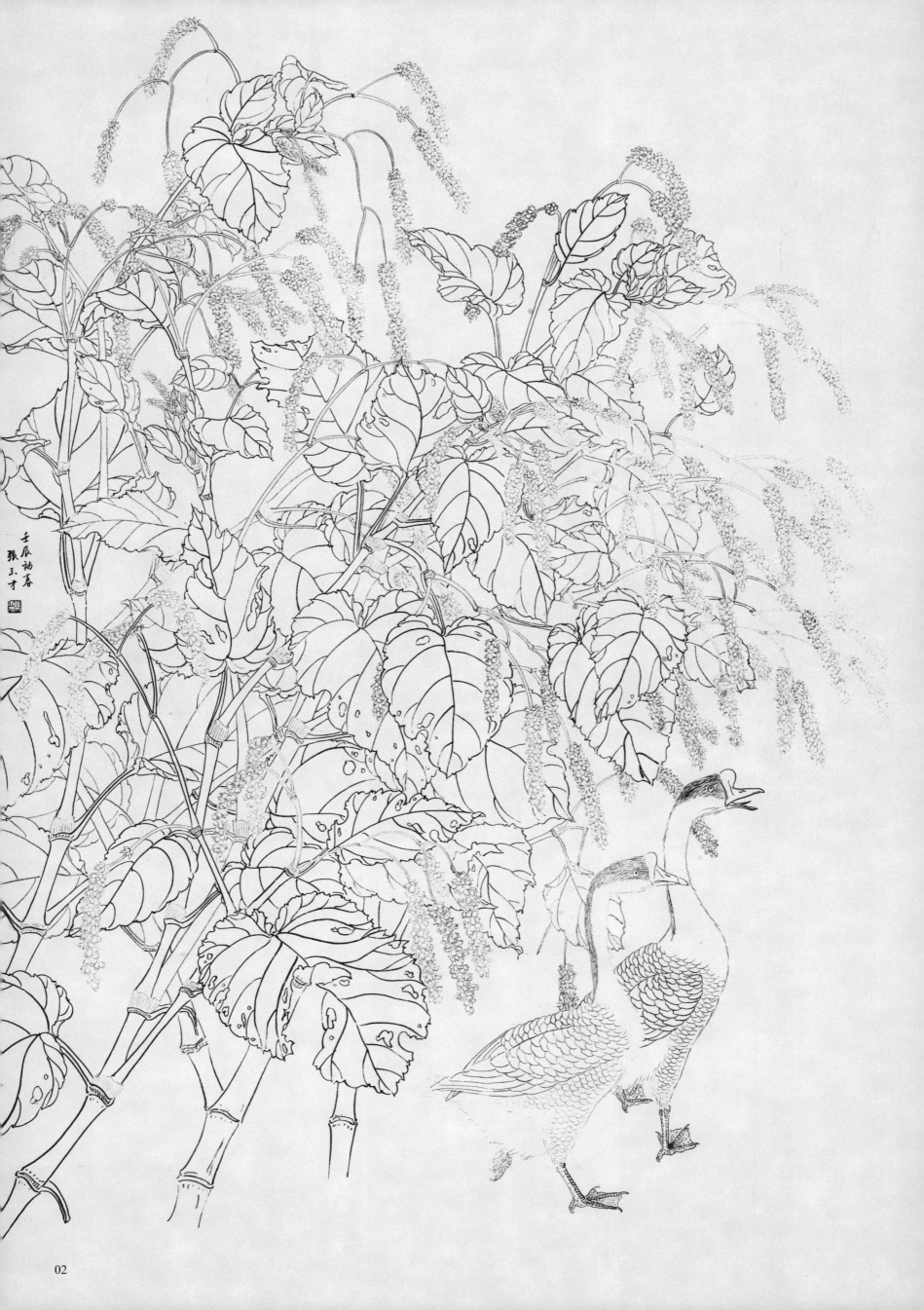

02

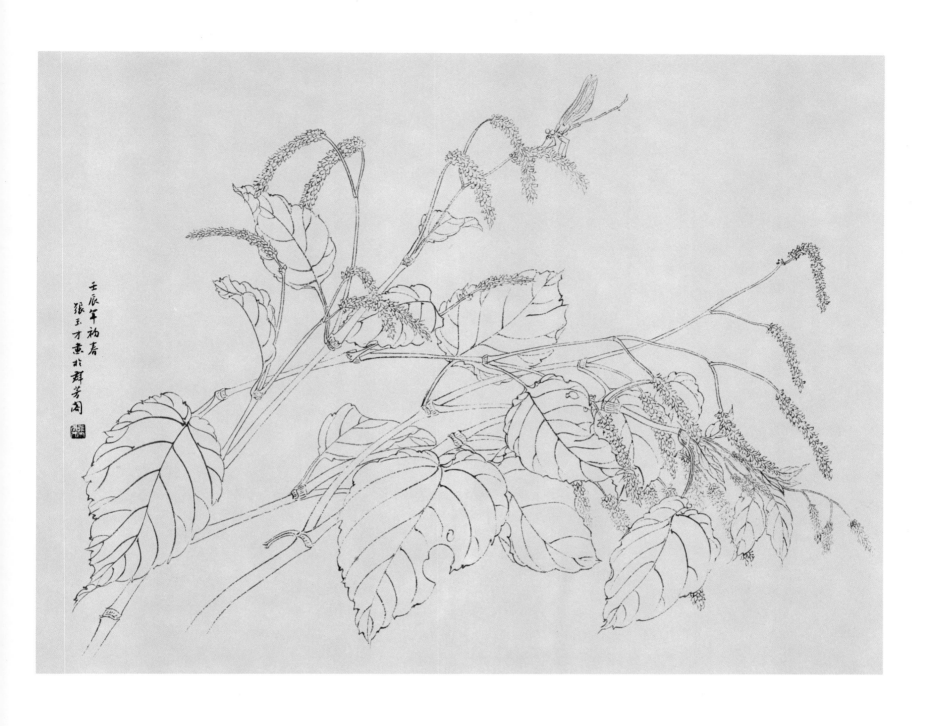

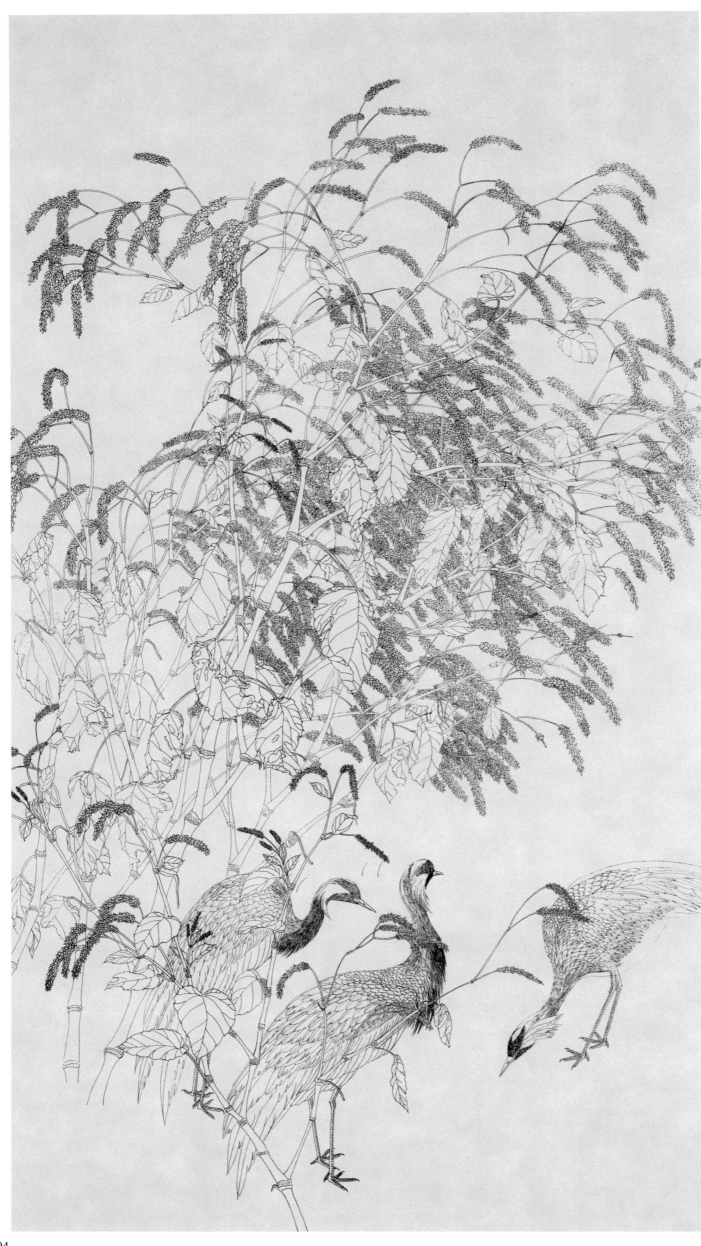

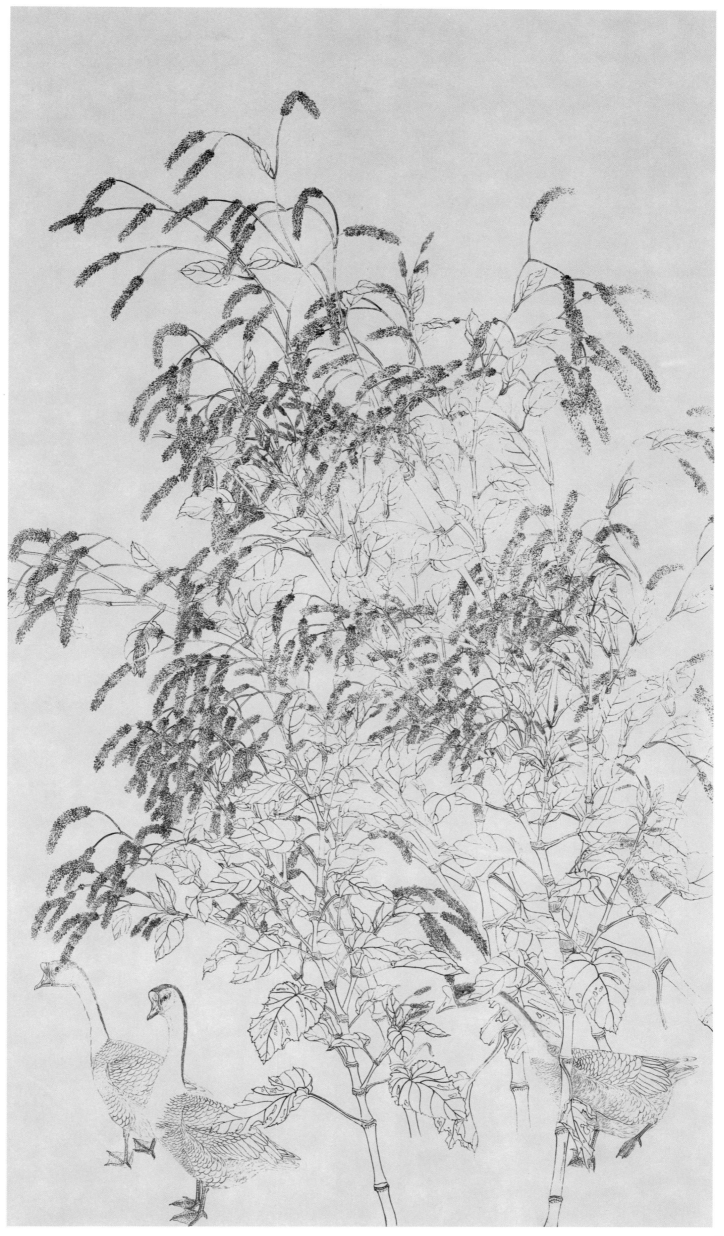

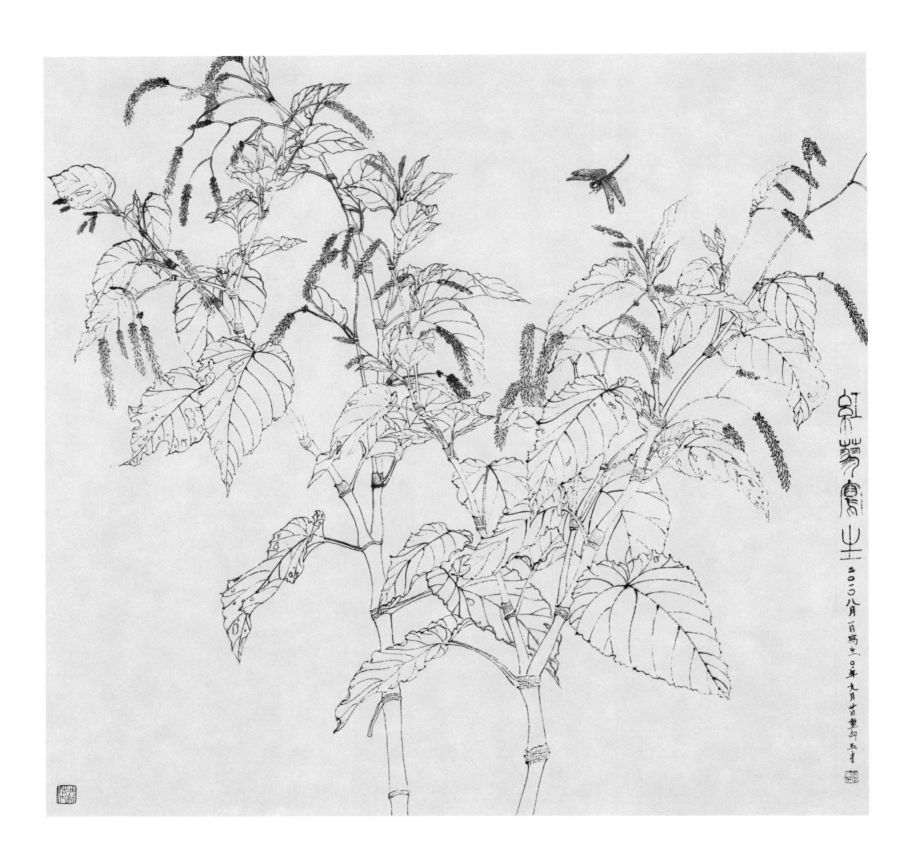

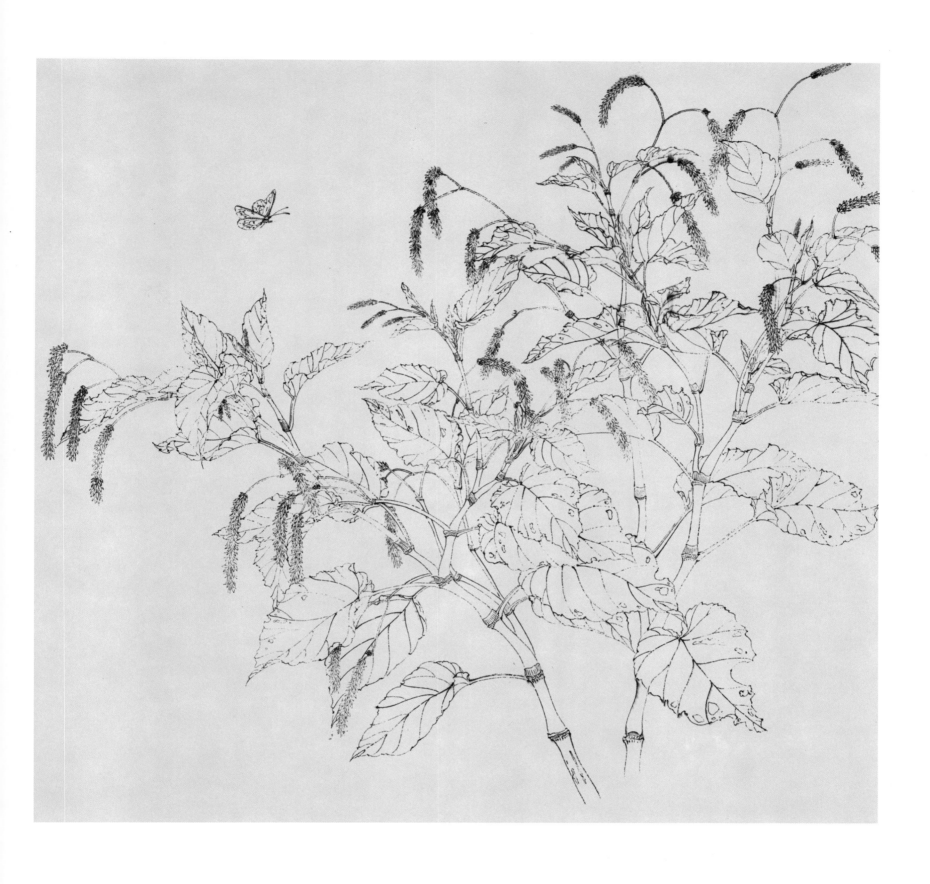

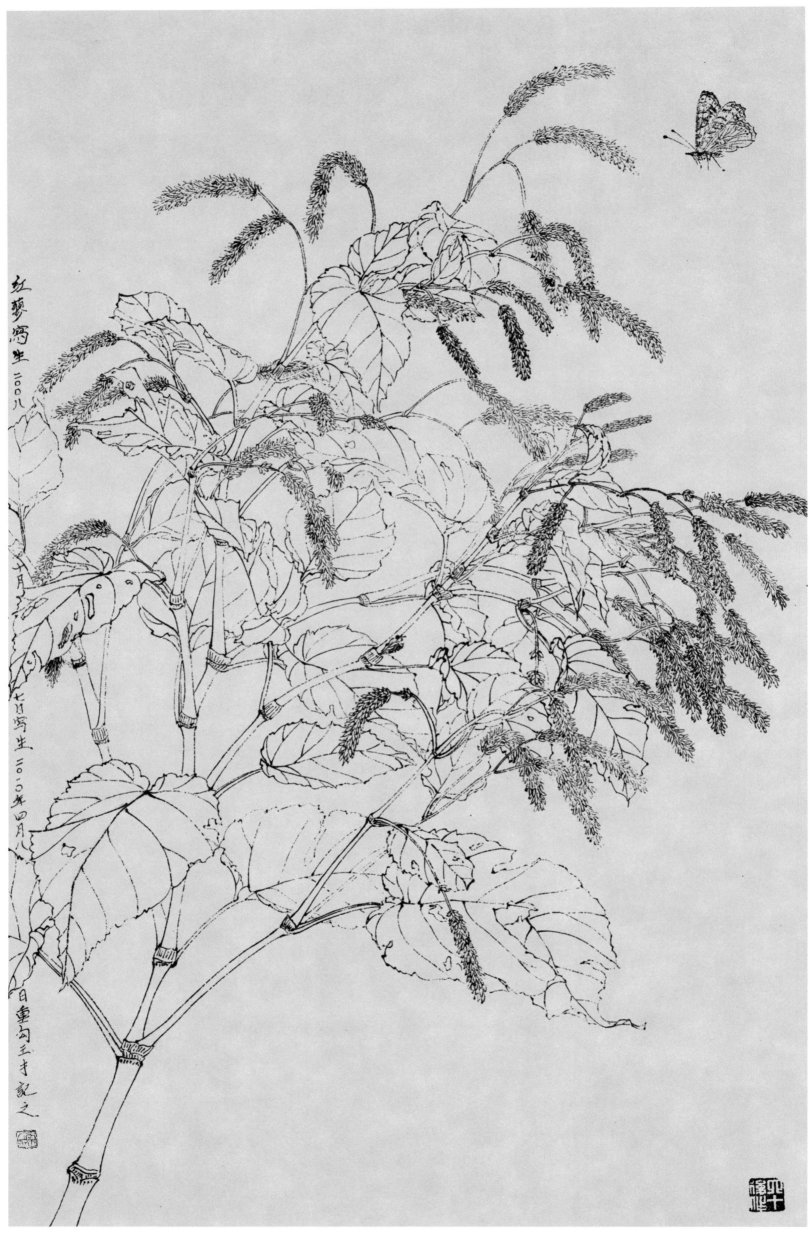

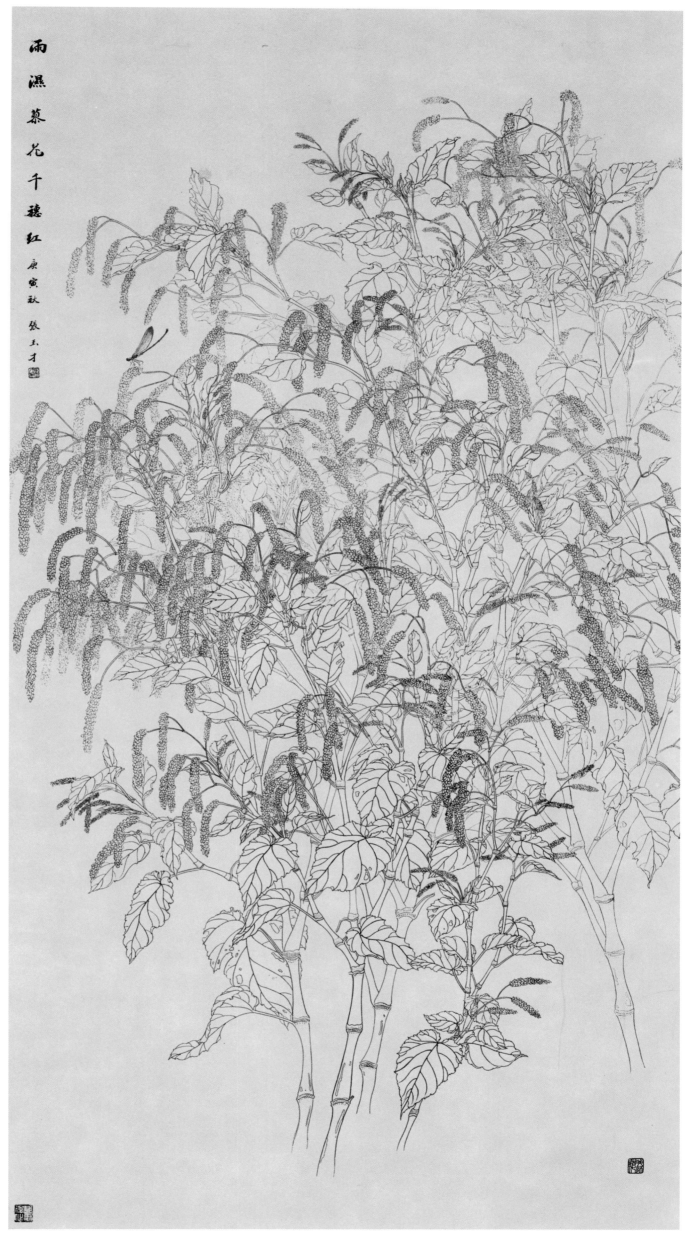

雨濕藜花千穗紅 庚寅秋 張玉才

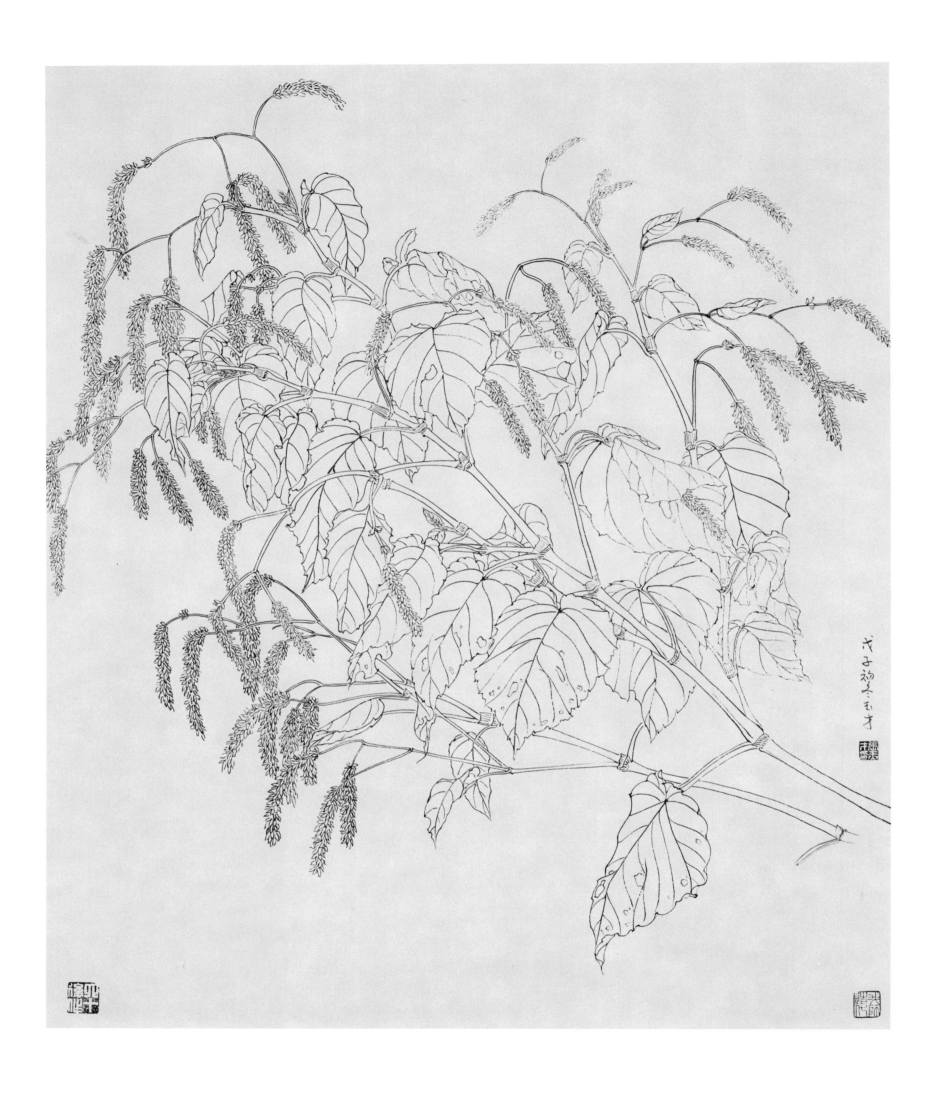

戊子初冬三毛才

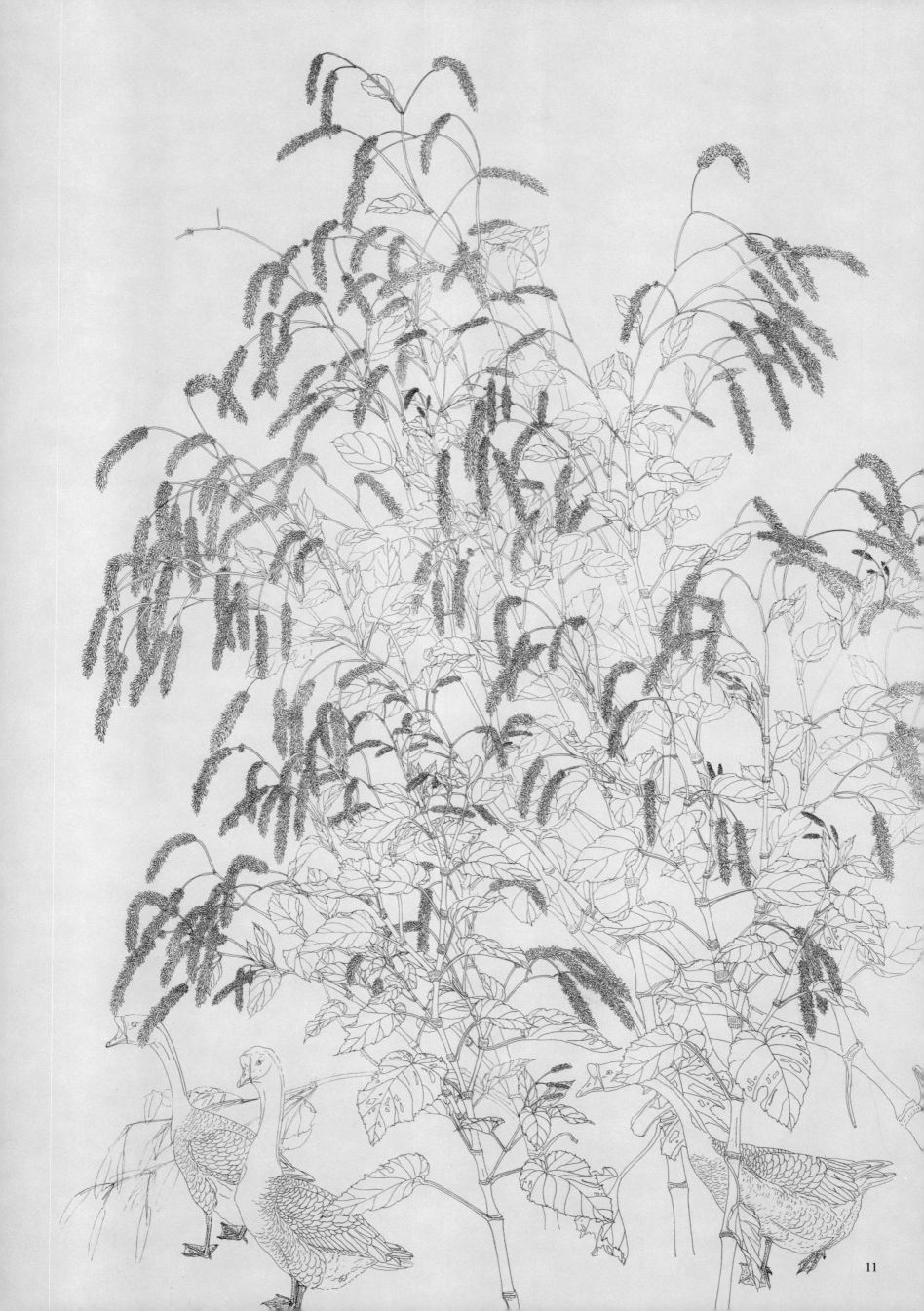

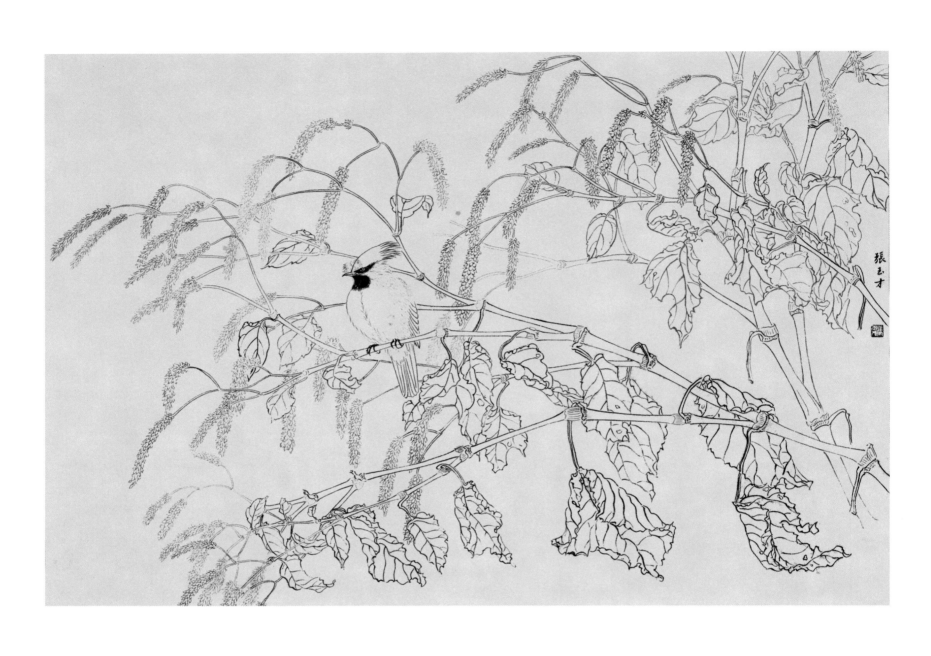

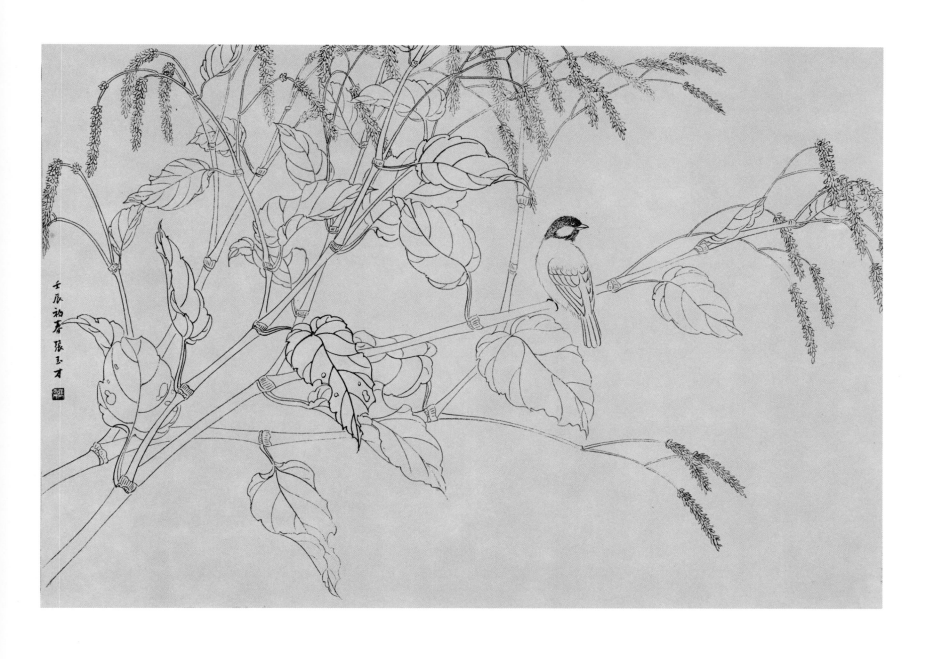

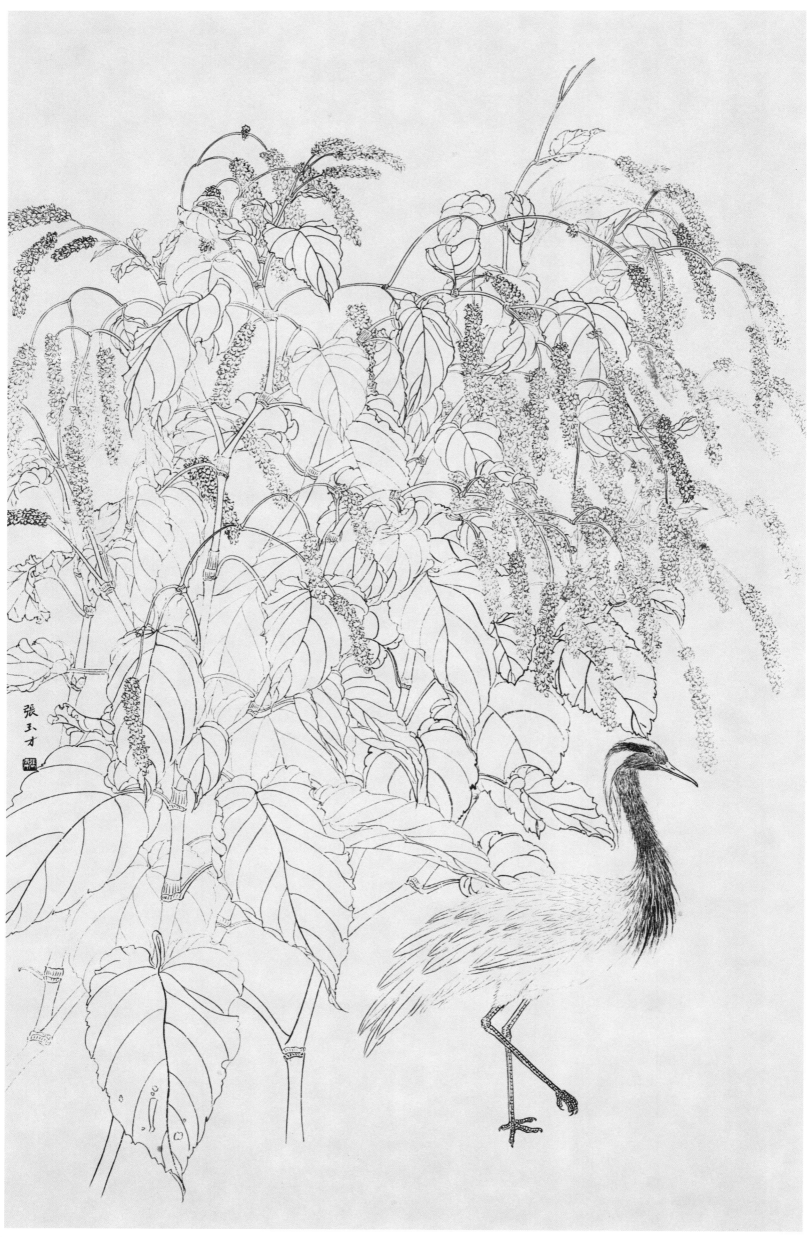

14

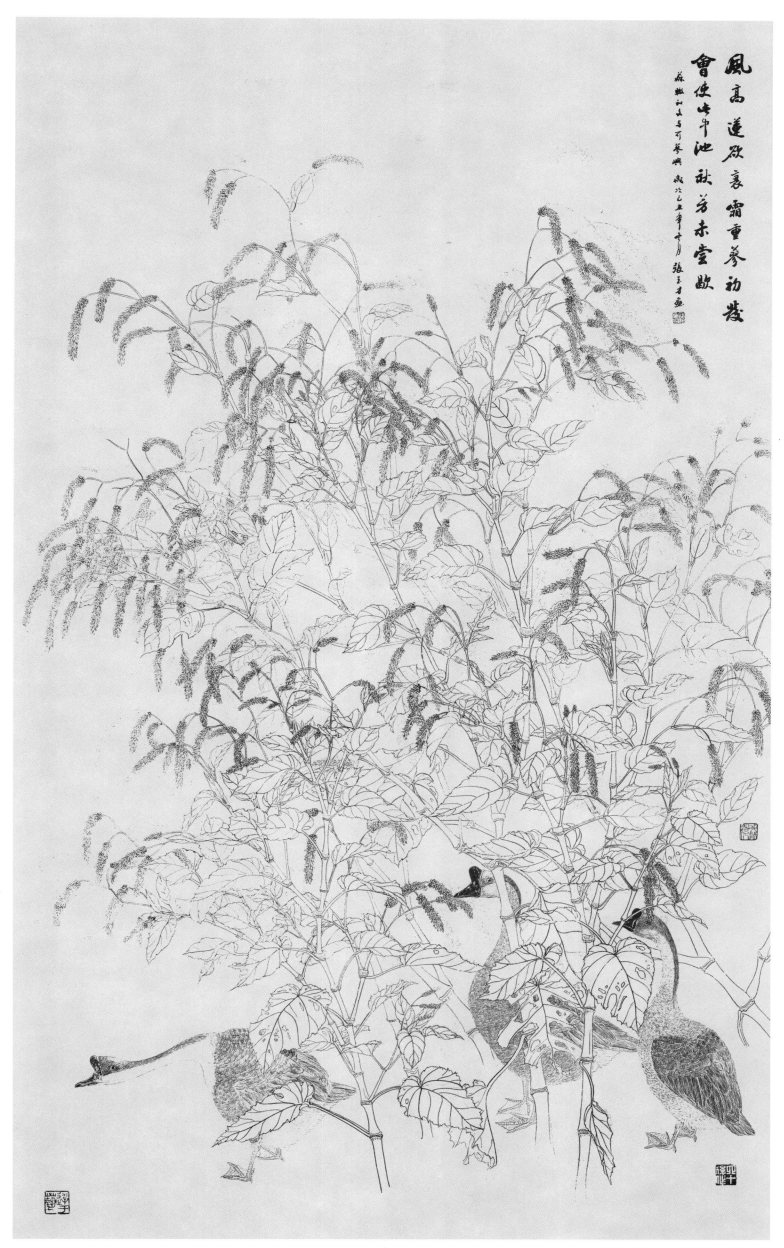

風高蓮欹衰霜重蓼初發
曾使峰中池秋芳未嘗歇

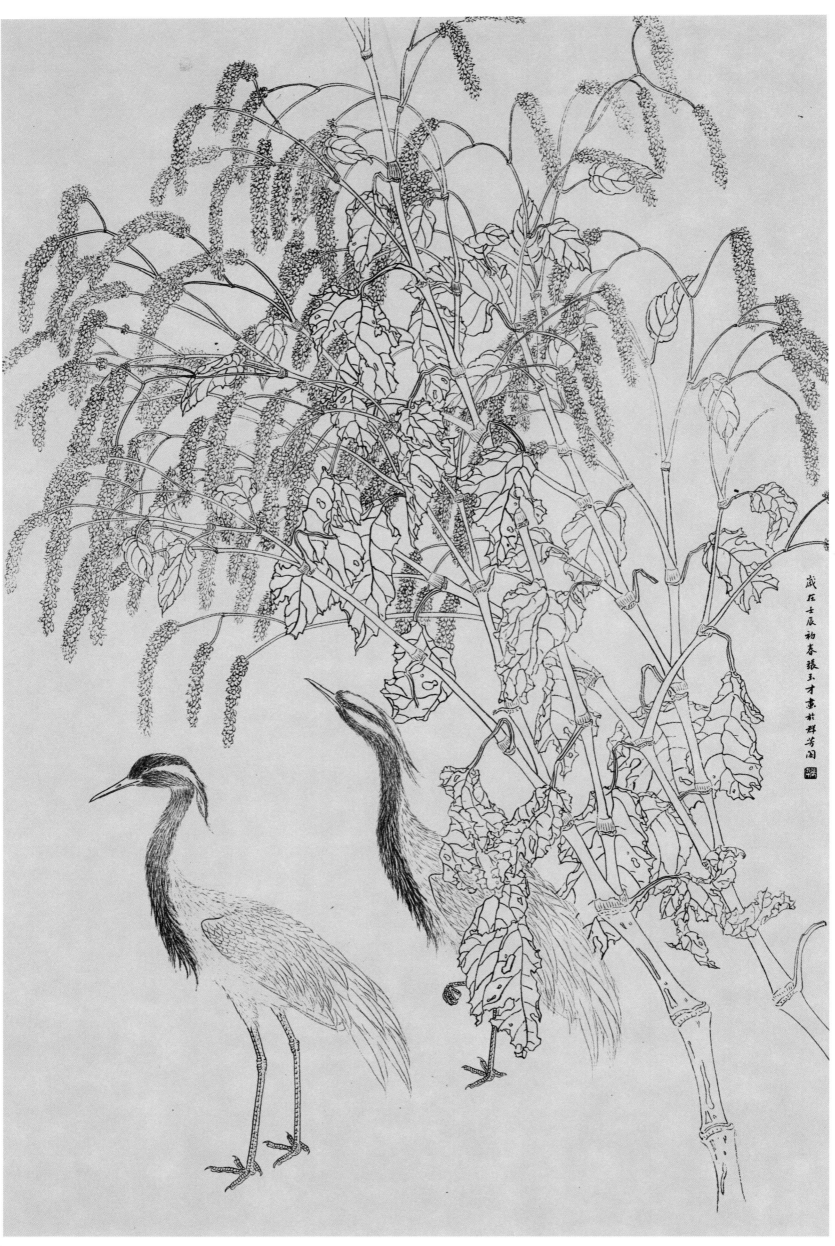

歲在壬辰初春張玉才畫於群芳閣

16

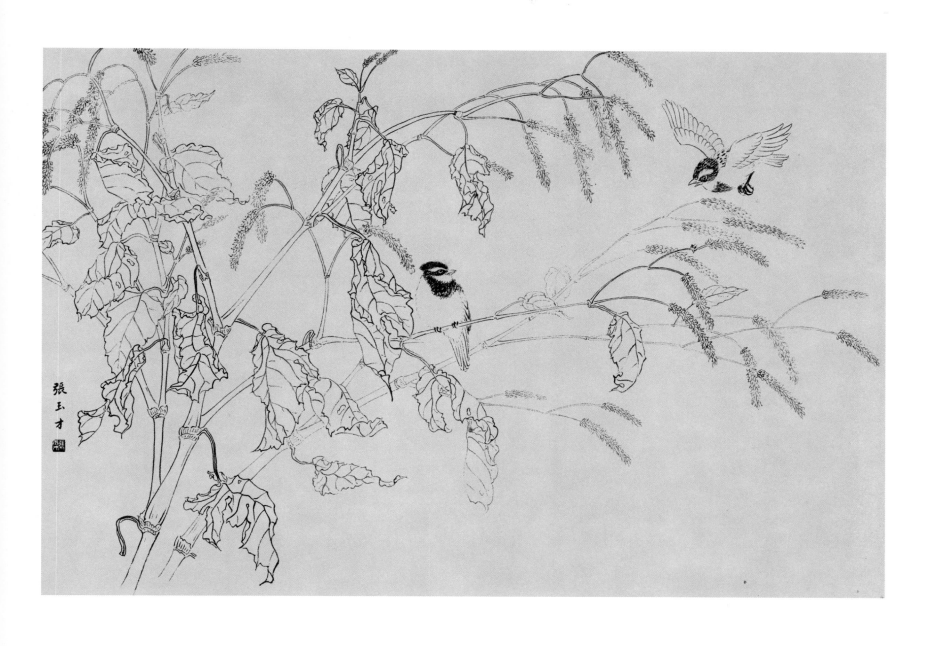

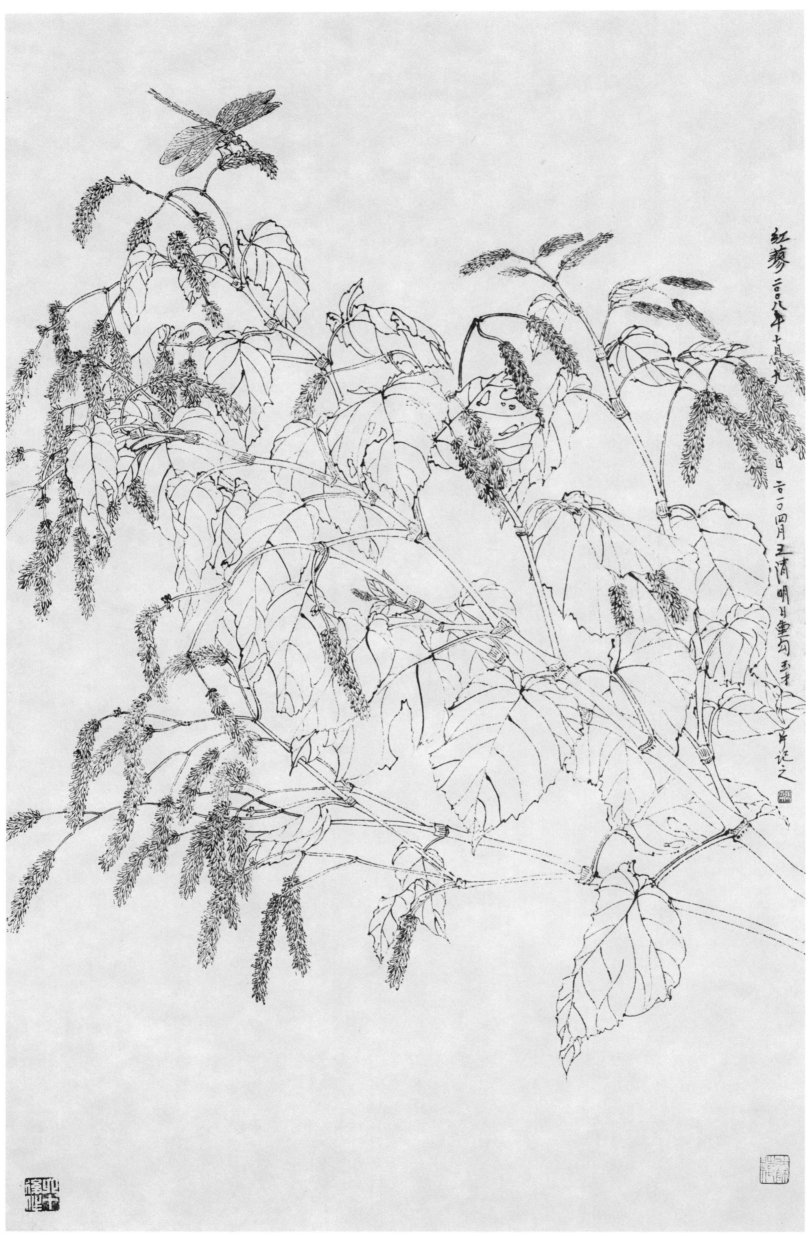

紅蓼 二〇〇八年十月初九日 二〇一四月王清明日重句 聿之

18

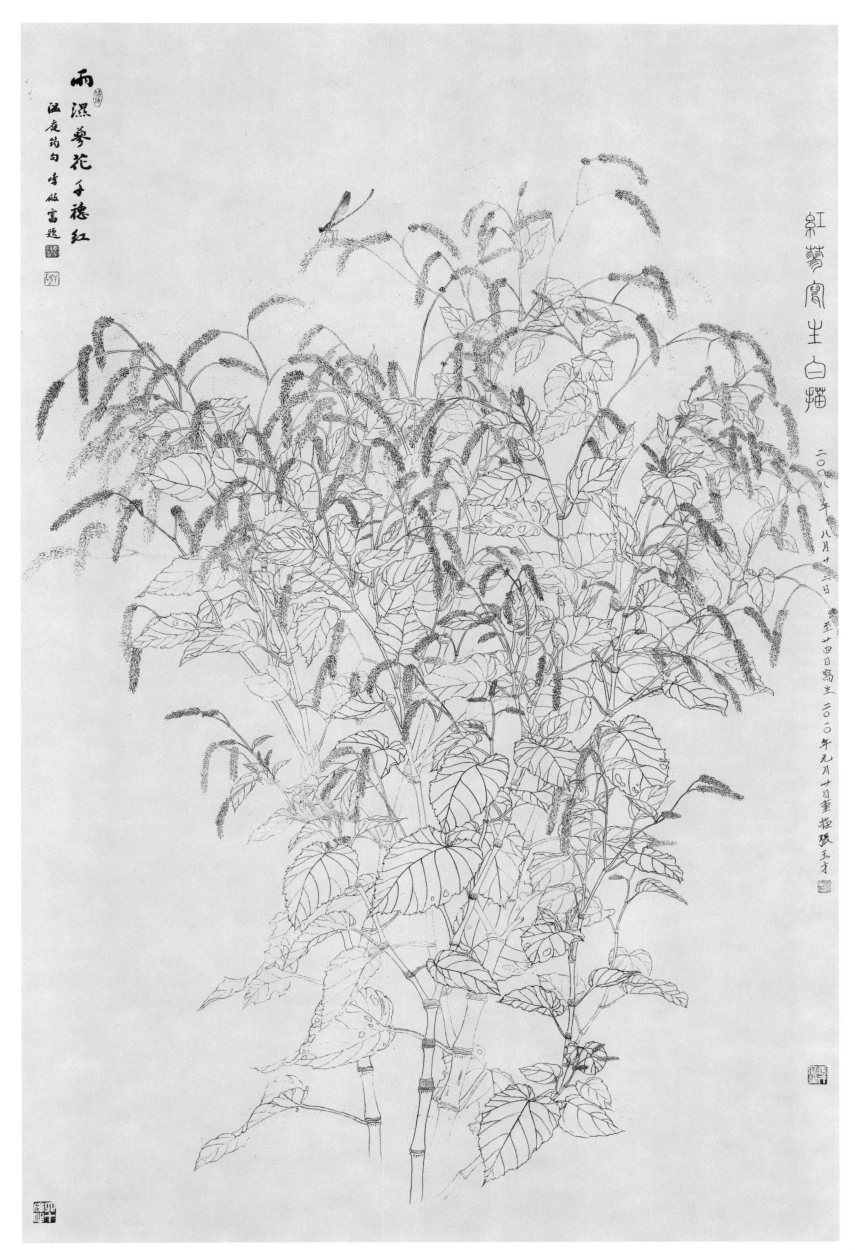

雨濕蓼花千穗紅

溫庭筠句 學顔富題

紅蓼寫生白描

二〇〇 年八月十 二日 至廿四日寫生 二〇二〇年九月廿日重按 張玉才

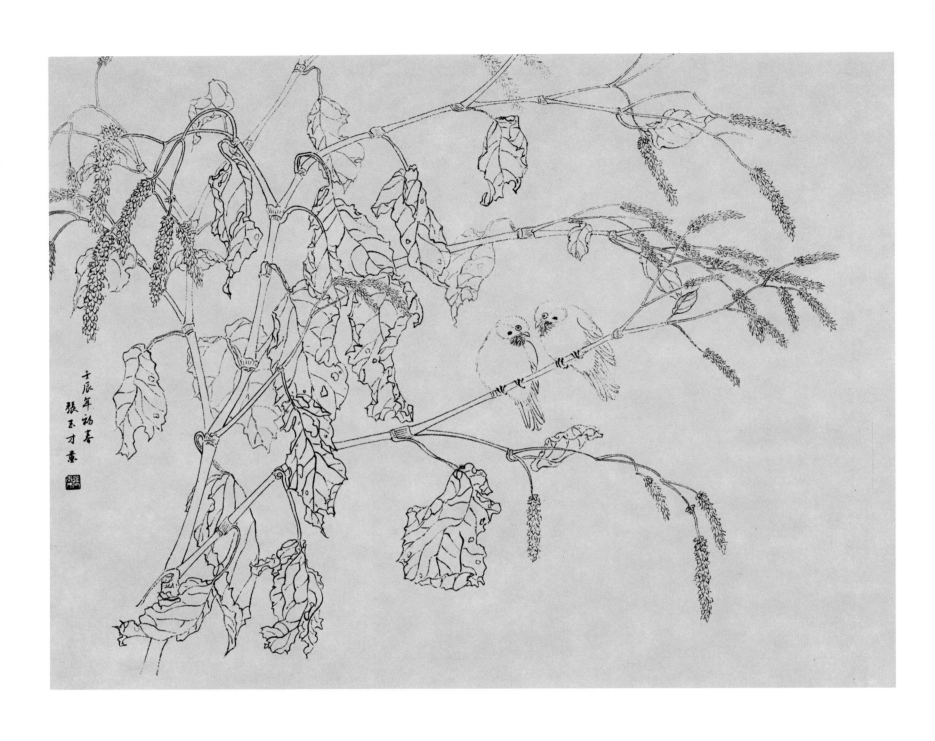

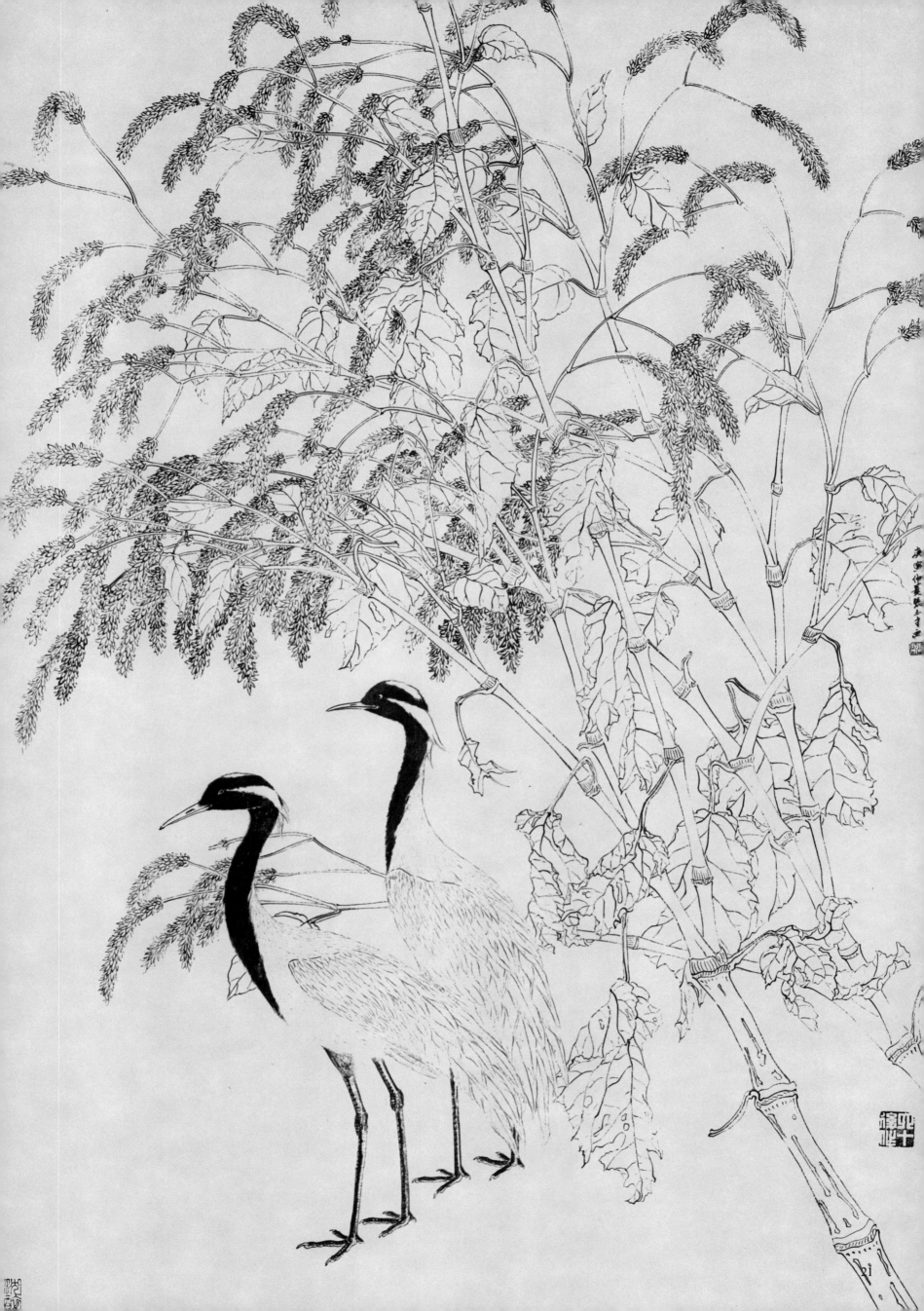

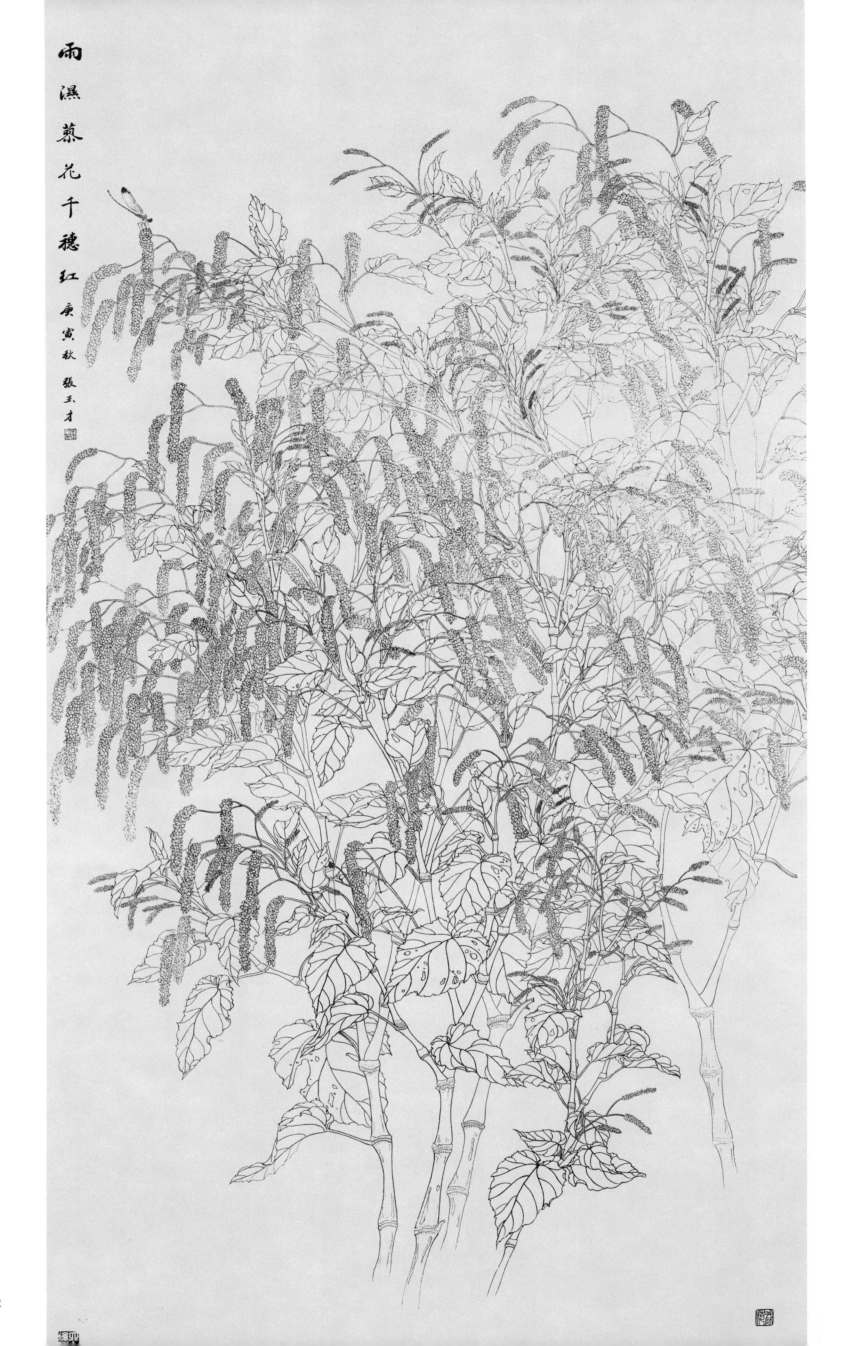

雨濕蘩花千穗紅 庚寅秋 張玉才

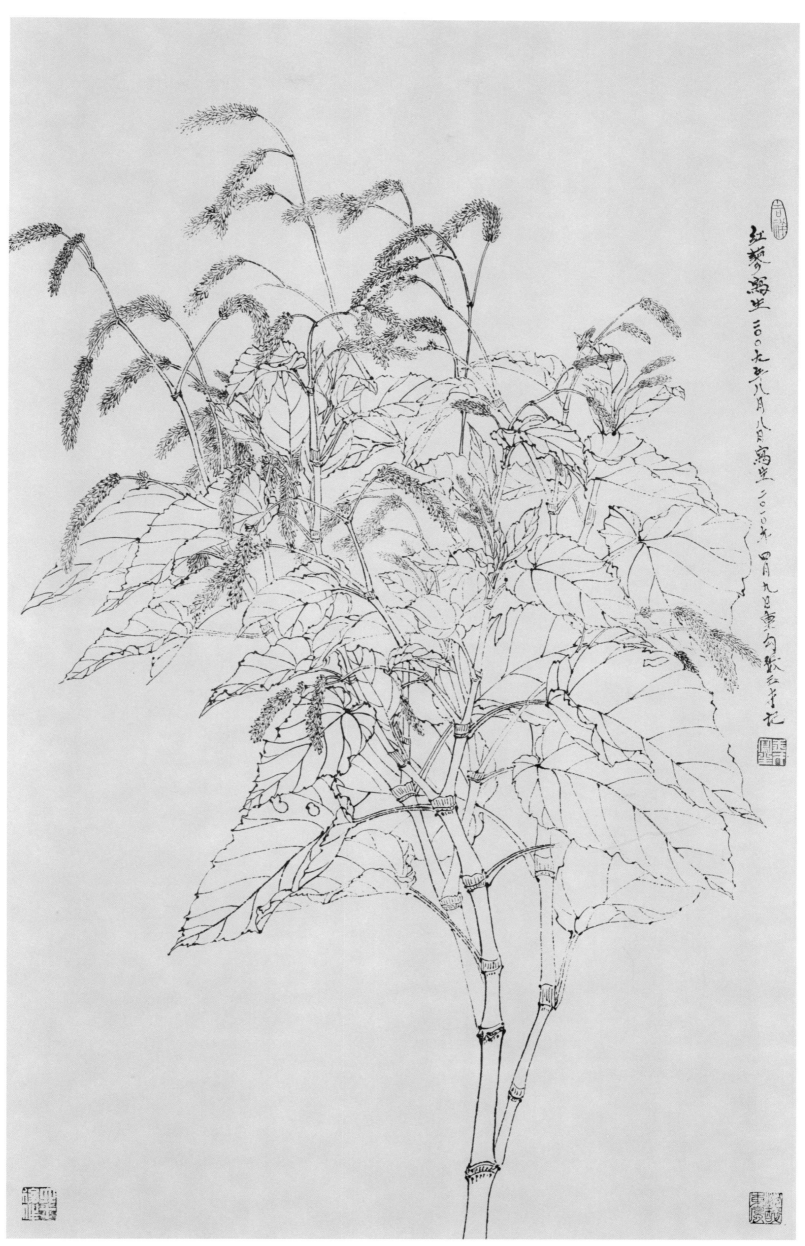

紅藜寫生
二〇〇九五八月八日寫生二〇一〇年四月九日東勾叙紅芋記

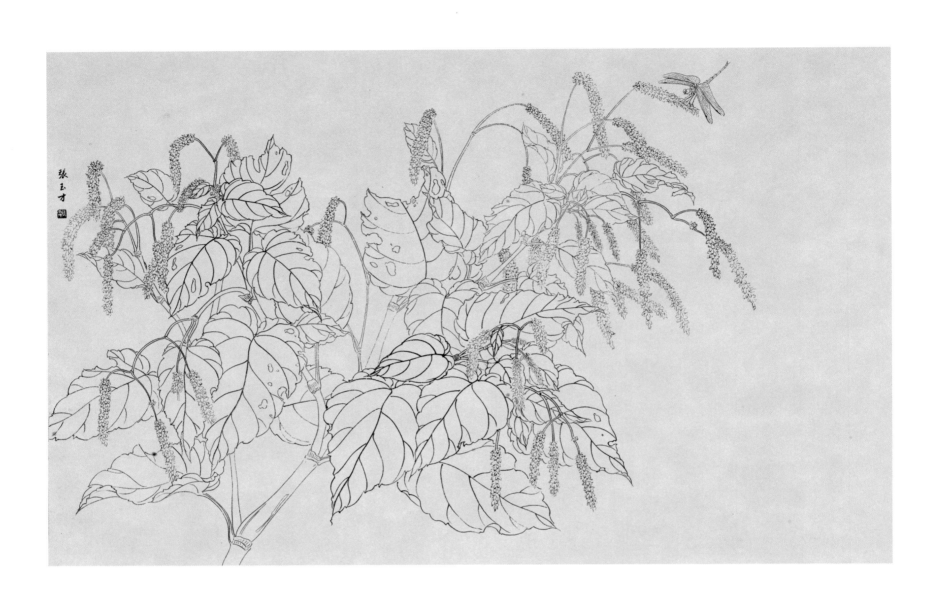

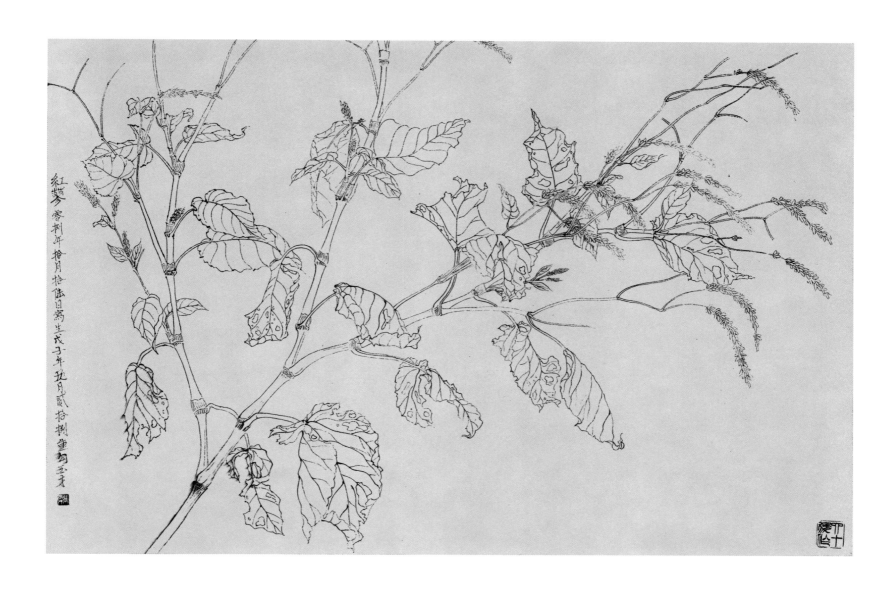

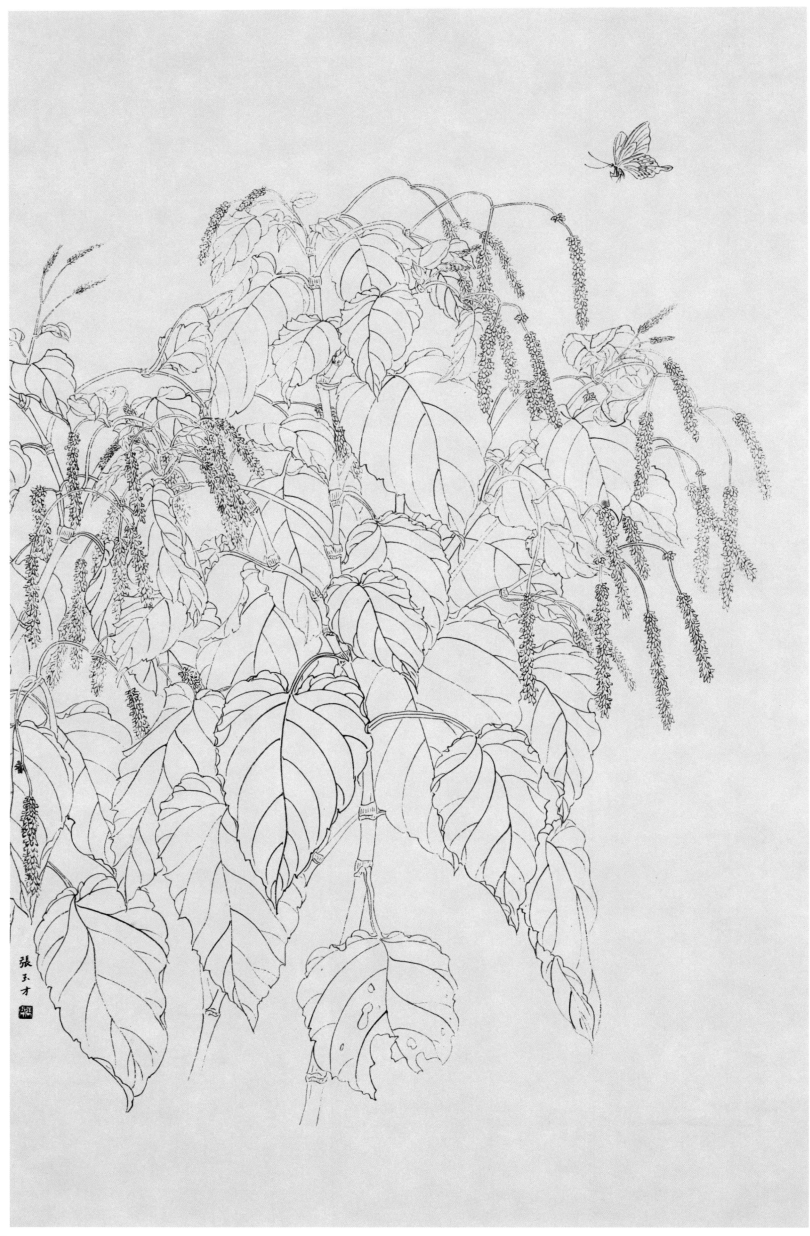

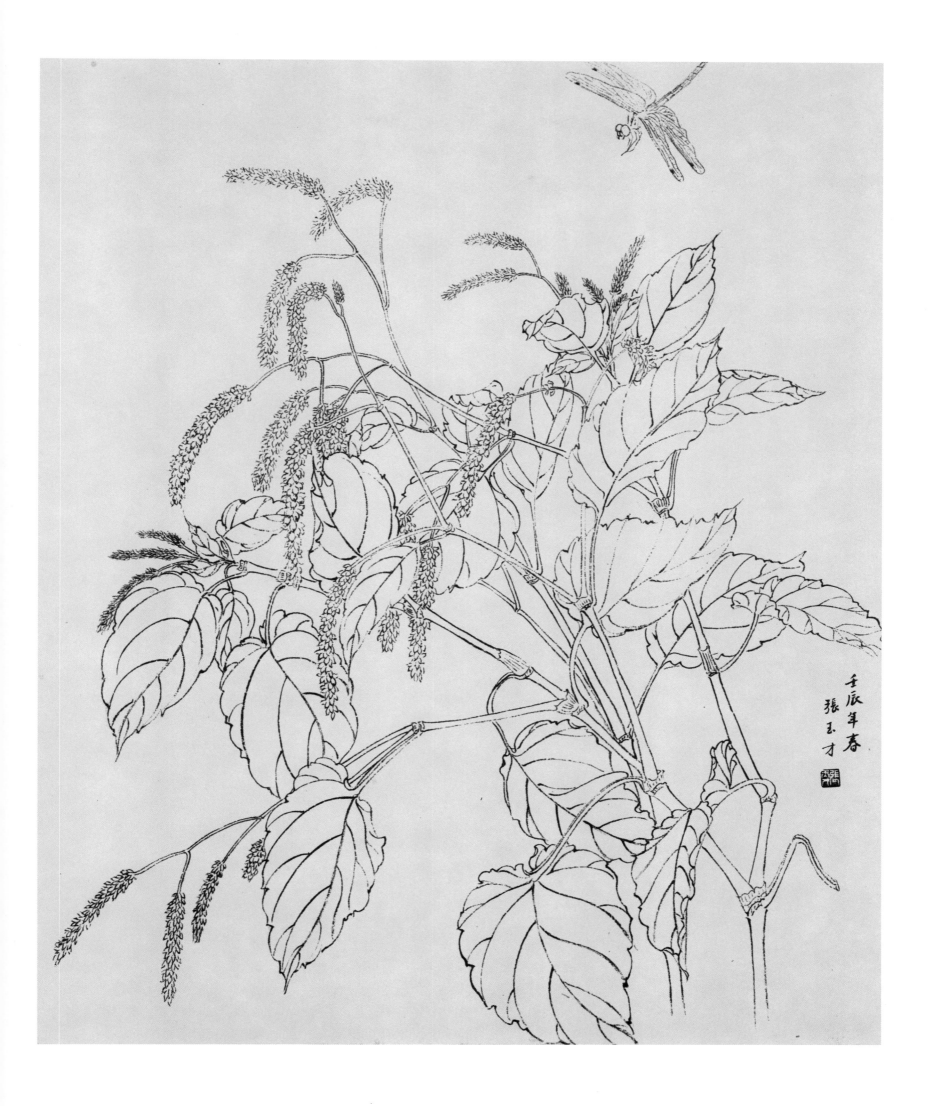

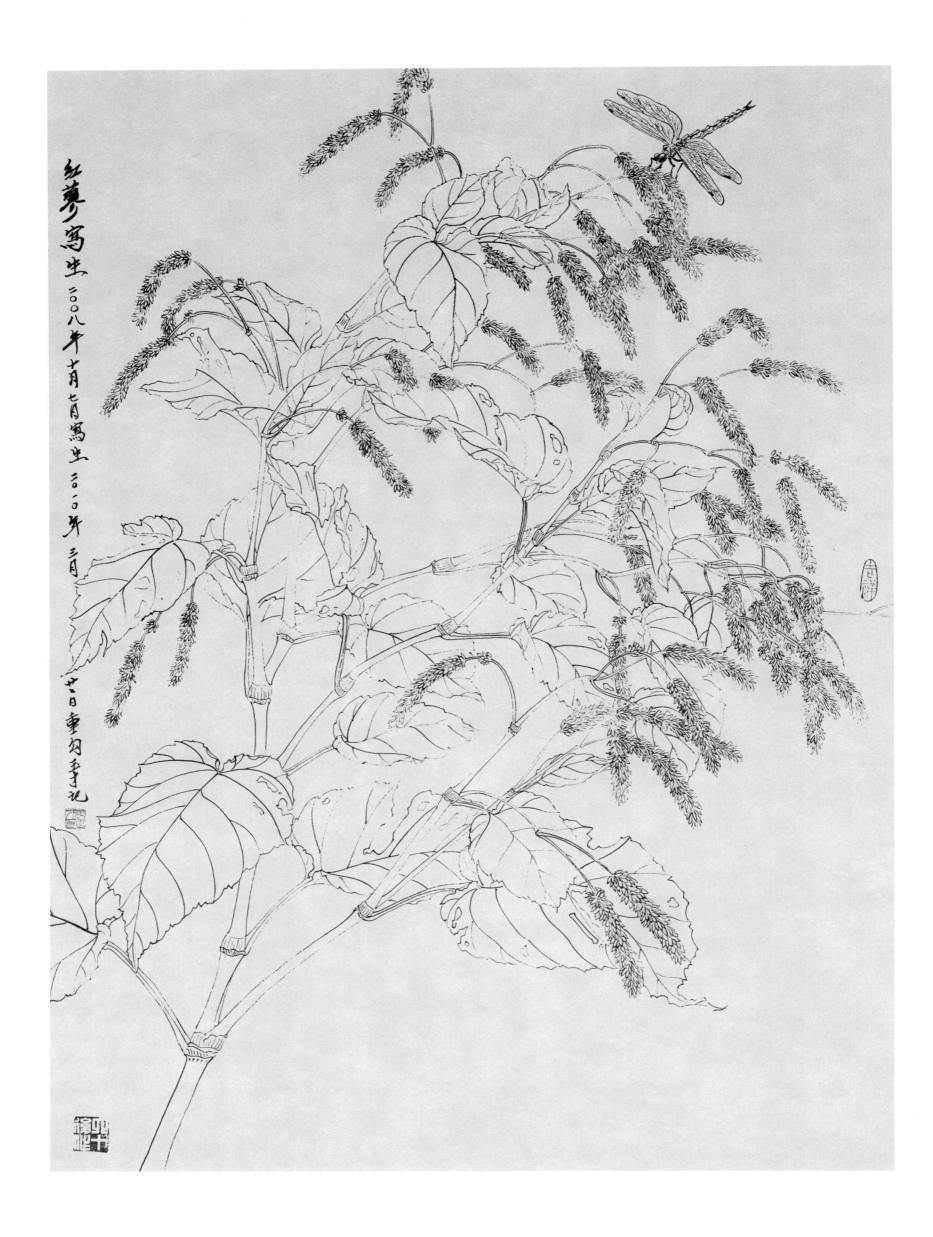

红蓼写生
二〇〇八年十月七日写生 二〇一〇年
三月
廿日重阳季泓记

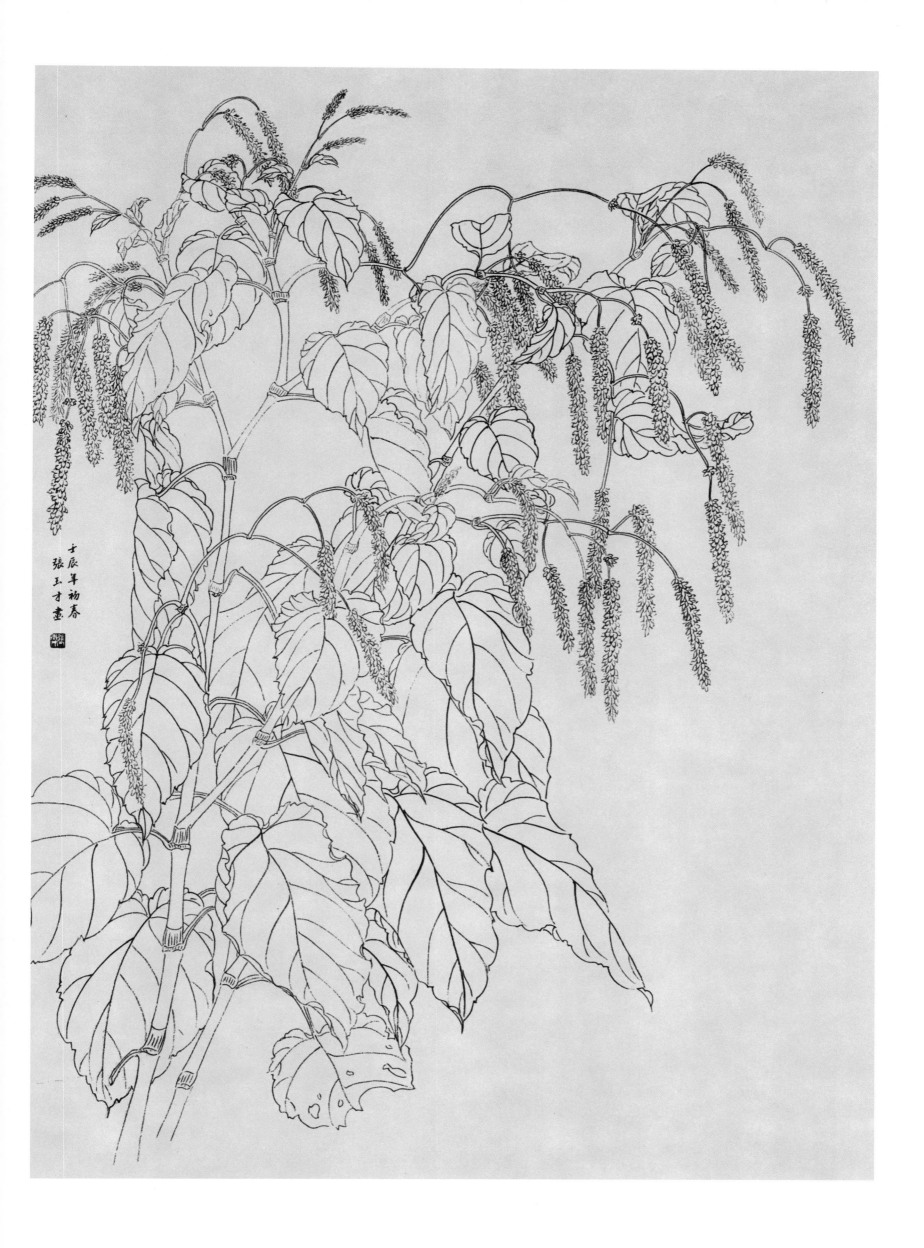

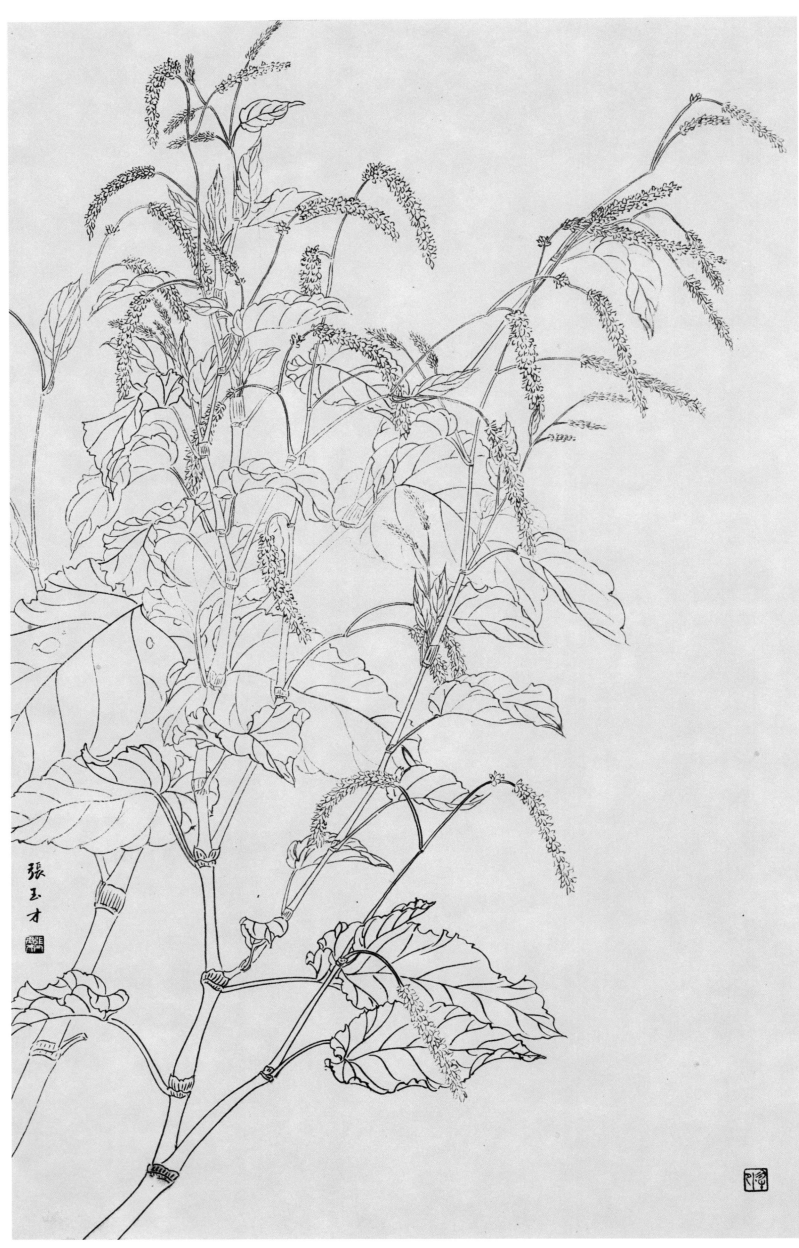

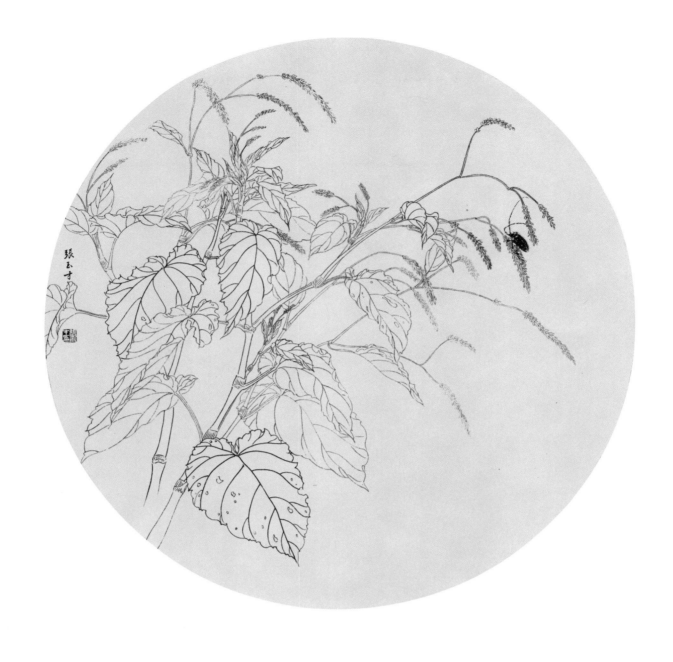

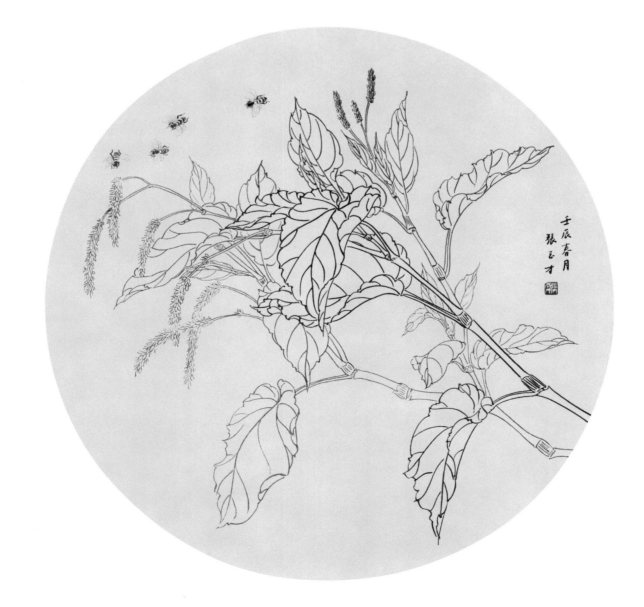

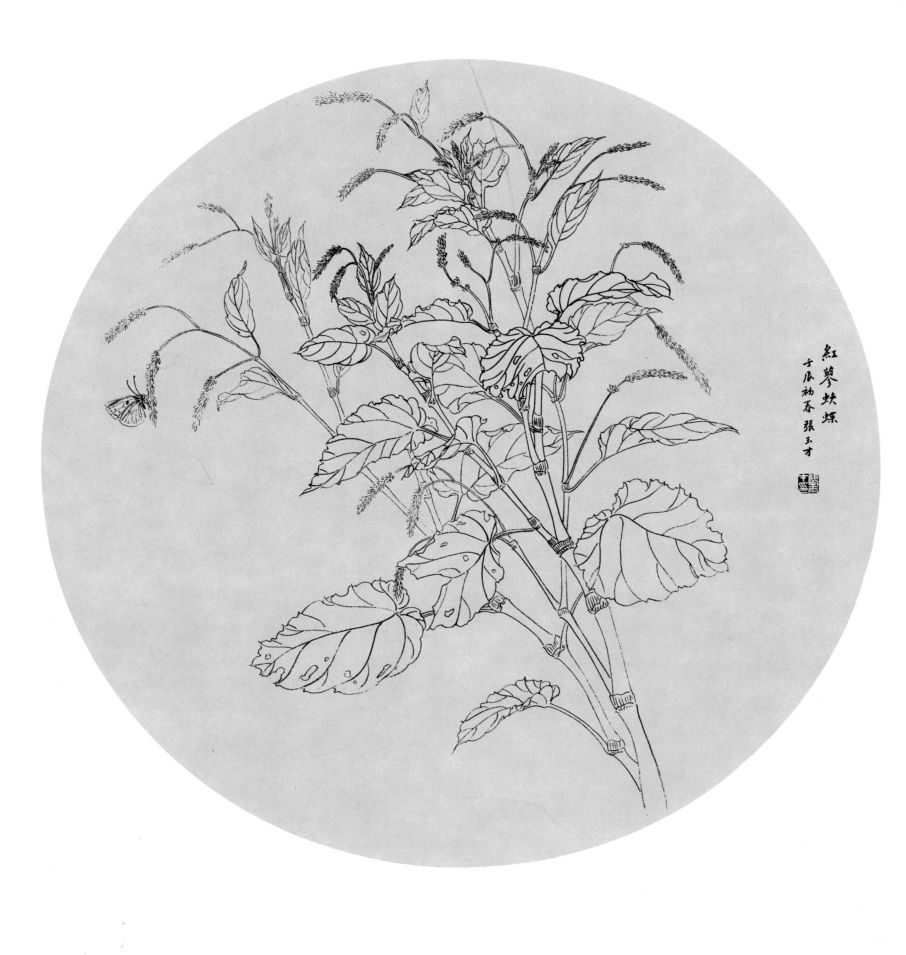

紅蓼蛺蝶
壬辰初春 張玉才